书法系列丛书
SHUFA XILIE CONGSHU

中国历代名碑名帖原碑帖系列

历代墓志铭 上

刘开玺 编著

黑龙江美术出版社

出版说明

墓志铭是中国古代一种悼念性的文体。埋葬死者时，刻在石上，埋于坟前。一般由志和铭两部分组成。志多用散文体撰写，叙述死者的姓名、籍贯、生平事略；铭则用韵文体概括全篇，赞扬死者的功业成就，表示悼念和安慰。但也有只有志或只有铭的。可以是自己生前写的（偶尔），也可以是别人写的（大多）。主要是对死者一生的评价。

该集选有元桢墓志铭、元显俊墓志铭、崔敬邕墓志铭、李璧墓志铭等，这些墓志往往因出土较晚，所以保存完好，字口清晰，风格多样，意趣横生，代表了北魏书法风格的一个方面，供广大书法爱好者临习。

使持節鎮北大

將軍相州刺史

南安王楨

恭宗之第十二

華暉從于
茂霄祖皇
德撇也上
基列惟之
於耀王
紫星髞之

埊凝操形于天
戚用能端玉河
山声金岳镇爱
在知命孝性谌

越是使庶族归
仁帝宗攸式暨
宝衡徙御大讯
群言王应机响

发首契乱衷
逐乃宠彰司勋
赏延金石而天
不遗德宿耀沦

光以太和廿年

岁在丙子八月

壬辰朔二日癸

巳春秋五十薨

敬邺□□皇上震
悼谥曰惠王□
以彝典以其年
□□月庚申朔

廿六日乙酉窆

于芒山松門已

杳玄闼将芜故

刊兹幽石铭德

熏垆其辞曰

帝绪昌纪懋業

昭靈浚源流崐

系玉層城惟王

集慶託耀曦明

育躬紫禁秀發

蘭坰洋洋雅韻

遙遙淵渟瞻山

凝 量 援 風 烈 馨
卷 命 凤 降 朱 黻
早 齡 基 牧 函 柸
終 撫 魏 亭 威 整

西黔惠結東珉

不錫嘏景儀

委攬窊螢泉宮

隆傾鋬和歇瞥

昊不錫嘏景儀

永晦深埏長鉤
敬勒玄瑶式播
徽名

元显俊墓志铭

维大魏延昌二年岁
次癸巳二月丙辰朔
廿九日甲申故处士
元君墓志铭
君讳显俊河南洛阳
人也若夫太一玄象

维大魏延昌二年岁

次癸巳二月丙辰朔

廿九日甲申故处士

元君墓志铭

君讳显俊河南洛阳

人也若夫太一玄象

之原雲門靈鳳之美

固以瓊峯万里祕鋈

無津龍樏紫引綿於

竹帛景穆皇帝之曾

孫鎮北將軍冀州刺

史城陽懷王之季子

也君资性夙灵神仪
卓尔少玩之奇琴书
逸影虽曾闵淳孝无
以加其前颜子餐道
亦莫迈其后日就月
将若望舒荡魄年成

也君資性夙靈神儀

卓爾少翫之奇琴書

逸景雖曾閔淳孝無

以加其前顏子飡道

爰莫邁其後日就月

將若望舒盪魄年成

岁秀若腾曦洁草松
隣竹侣孰不仰叹矣
是则慕学之徒无不
欲轨其操既成之儒
无不欲会其文以为
三益之良朋也若乃

岁秀若腾曦潔草松

鄰竹侣孰不仰歎矣

是則慕學之徒無不

欲軌其操既成之儒

無不欲會其文以為

三益之良朋也若乃

载笑载言则玄谈雅
质出人翱翔金声璀
璨昔苍舒早善叔度
奇声亦何以加焉而
报善无征奸兹秀哲
甫龄三五以延昌二

甫報奇璨質載
龄善聲昔出哎
三無聲蒼入載
五徵何舒翱言
以殲以早翔則
延茲加善金玄
昌秀為州聲談
二晢而度璀雅

牟正月丙戌朔十四

日己亥卒於宣化里

第粤二月廿九日窆

于瀍涧之滨痛春兰

之早折伤琴书之永

冥以追吊之未磬更

年正月丙戌朔十四
日己亥卒于宣化里
第粤二月廿九日窆
于瀍涧之滨痛春兰
之早折伤琴书之永
冥以追吊之未磬更

载瑑于玄石其辞曰
悄悄夫子令仪令哲
独抱芳兰陵践霜雪
且琴且书俞光俞烈
扶摇未搏逸翰先折
春风既扇喧鸟亦还

载瑑於玄石其辭曰

悄悄夫子令儀令哲

獨抱芳蘭陵踐霜雪

且琴且書俞光俞烈

扶搖未搏逸翰先折

春風既扇喧鳥亦還

如何是节剪桂周蘭

泉門掩燭幽夜多寒

斯人永矣金石流刊

司马呐妻孟敬训墓志铭
魏代杨州长史南梁郡
太守宜阳子司马景和
妻墓志铭
夫人姓孟字敬训清河
人也盖中散大夫之幼
女陈郡府君之季妹夫

魏代杨州长史南梁郡

太守宜阳子司马景和

妻墓志铭

夫人姓孟字敬训清河

人也盖中散大夫之幼

女陈郡府君之季妹夫

人资含章之淑气禀怀
叡之奇风芬芳特出英
华秀生婉问河洲鼓钟
千里年十有七而作嫔
于司马氏自笄发从人
捡无违度四德孔修妇

人資含章之淑氣禀懷

叡之奇風芬芳特出英

華秀坣婉問河洲皷鍾

千里年十有七而作嬪

於司馬氏自笄發從人

撿無違度四德孔脩婦

宜纯备李舅姑以恭孝
兴名接娣姒以谦慈作
称恒宽心静质举成物
轨谨言慎行动为人范
斯所谓三宗厉矩九族
承规者矣又夫人性寡

承規者矣又夫人性寡

斯所謂三宗厲矩九族

軌謹言慎行動為人範

稱恒寬心靜質舉成物

興名接娣姒以謙慈作

宜純備奉嗉姑以恭孝

妒忌多于容纳敦桃夭
之宜上笃小星之逮下
故能庆显蠡斯五男三
女出人闺闱讽诵崇礼
义方之海既形幽闲之
教亦着然尽力事上夫

人之勤夫妇有别夫人
之识捨恶从善夫人之
志内宗加密夫人之恤
姻于外亲夫人之仁夫
人有五器而加之以躬
捡节用岂悟天道无知

之之勤夫婦有別夫人

之識捨惡从善夫人之

志內宗加密夫人之恤

姻於外親夫人之仁夫

人有五器而加之以躬

捡節用豈悟天道無知

与善徒言享年不永凶
图横集春秋卅有二以
延昌二年夏六月甲申
朔廿日癸卯遘疾奄忽
薨于寿春鸣呼哀哉粤
三年正月庚戌朔十二

与善传言享年不永凶
眚猨集春秋卅有二以
延昌二年夏六月甲申
朔廿日癸卯遘疾奄忽
薨扵寿春鸣呼哀哉粤
三年正月庚戌朔十二

日辛酉歸葬扵鄉墳河

内温縣温城之西寔以

营原興垄寷野成丘故

弍述清高而為頌云

禩人夫人乘和誕生蘭

蕙蕙粲玉潤金聲令問

在室徽音事庭方孚英
然虬古浓名如何不淑
昂世徂倾思闻后叶刊
石题诚

乾隆己酉钦州冯敏昌观

魏故泾雍二州别驾

安西平西二府长史

新平安定清水武始

四郡太守皇甫君墓

誌銘

君讳骓宁真驹安定
朝那人也卿士之苗
胄渡辽之琼胤荆州
刺史之孙辟主簿州
部处士之元子金紫

扶踈冕冠今古风
朝略载在史籍君
籍深性自奇拔是
以早延休誉凤楼
问刺史公召简高

梁澄练径土尔日搜
扬无先君者辟君为
州都君诠才举第称
允群望平直之选歌
声满路刺史嘉君忠.

梁澄練涇土尔曰搜
揚无先君者辟君為
州都君詮十舉录福
允群望平直之選歌
聲满路刺史嘉君

笃即拜为主簿君轻
贱儒术意蔑经读睐
赏之情自然孤解即
年中复贡秀才君仁
恕宽洽接睐深到共事

豪無不樂仰延興中
涇土夷民一万餘家
詣京申訴請君為統
酋然戎華理隔本不
相豫朝議不可聖

处无不乐仰延兴中
泾土夷民一万余家
诣京申诉请君为统
酋然戎华理隔本不
相豫朝议不可圣

上以此諸民舟情難
夺中旨特許太和
廿年中仇池不靖扇
逼泾陇君望者西垂
堪能厭服旨召为

上以此諸民舟情難

夺中旨特許太和

甘年中仇池不許扇逼

逼泾龍君望着西遠

勘能藏那旨召為

中書博士加議郎馳

驛尉勞陳示禍福

頙盡悟面縛歸降動

有數刺史任城王

嘉其遠量表為長史

君策谋深玄声震朝
庭复除为清水太守
领带军镇景明元年
中旨格初班简选
台资穷尽州望除君

为别驾而君佐弼有
方民土悦乐从景明
三年至四年督护新
平安定二郡事正始
元年中河州刺史梁

为别驾而君佐弼有

方民土悦乐從景明

三年至四年督護新

平安定二郡事正始

元年中河州刺史梁

督杨公以君权略多
端深达军要表君为
都长史特禀高算君
虽胄籍安定坟井在
雍正始四年中还乡

督扬公以君权略多
端深达军要表君为
都长史特禀高算其
雍正始四年中还乡

乩王辭執刺
凡重以物史
所加夕復元
佐厚年表王
莅禮冲為以
血頻讓別君
心命不駕量
奉乃許君勘

公唯直是断虽伯鱼
之无私杨振之贱贿
方之于君未足嘉也
历名宦垂登方岳意
气萧条犹若凡素每

野荣贱望风送款方

山散千金若草土朝

盖四海视片义如丘

焉是以逸问远流声

钦想四公企怀商洛

应进登台鼎永垂高
试昊天不吊春秋七
十有五遘疾示损薨
于家以延昌四年岁
次乙未四月癸酉朔

進登台鼎永遠高

試昊天不吊春秋七

十有五遘疾示损薨

于家以延昌四年岁

次乙未四月癸酉朔

十八日庚寅葬於鄂

縣中鄉洪涝里嵩山

美木誰不㨗仗名賢

背世孰不痛戀前雝

州主簿橫水令辛對

与君缠鸢临桓悲恸

弥增泉切遂寻君平

志刊记金□其辞

三才启曜五气流晖

名川峻阜灵感特徵

诞生君侯独禀玄资绰矣高度希世间出金锵河右飞声挺逸赏不择仇诛不避昵唯理是从浑之若一

深量難惻冲識孤融
矛能撫眾武亦折雄
丹磨不異鑽仰彌崇
形羇浮俗志味通仙
如雲開月如松出烟

琼岩颓嶂至韵翰玄

亲旧悼惋痛惜绵绵

图记金石式扬名贤

妻安定梁氏州主常

郡功曹洪敞女

妻矩鑼魏氏镇西将
军内都大官黄龙镇
将赵兴公留孙女

崔敬邕墓志铭
魏故持节龙骧将军督
营州诸军事营州刺史
征虏将军太中大夫临
青男崔公之墓志铭
祖秀才讳殊字敬异
夫人从事中郎赵国李

魏故持节龙骧将军督
营州诸军事营州刺史
征虏将军太中大夫临
青男崔公之墓志铭
祖秀才讳殊字敬异
夫人从事中郎赵国李

休女
父雙護中書侍郎冠軍
將軍豫州刺史安平敬
侯夫人中書趙國李
诜女
君諱敬邕博陵安平人

休女
父双护中书侍郎冠军
将军豫州刺史安平敬
侯夫人中书赵国李
诜女
君讳敬邕博陵安平人

也夫其殖姓之始盖炎
帝之胤其在隆周远祖
尚父实作太师秉旄鹰
扬剋佐揗殷若乃远源
之富奕世之美故以备
之前册不待祥录君即

也夫其殖姓之始盖炎

帝之胤其在隆周远

尚父实作太师秉旄鹰

扬剋佐揗殷若乃远源

之富舜世之美故以备

之前册不待详录君即

豫州刺史安平敬侯之
子胄積仁之基累荣撝
之峻特裹清真少播令
譽然諾之信著於童孺
瑤音玉震間於弱冠年
廿八而儁華茂寶以響

豫州刺史安平敬侯之
子胄积仁之基累荣构
之峻特裹清贞少播令
誉然诺之信着于童孺
瑶音玉震闻于弱冠年
廿八而俊华茂实以响

五五

流于京夏矣被旨起
家召为司徒府主簿纳
赞槐衡能和鼎味俄而
转尚书都官郎中时
高祖孝文皇帝将改制
创物大崇革正复以君

流於京夏矣被旨起

家召為司徒府主簿納

贊槐衡能和鼎味俄而

轉尚書都官郎中時

高祖孝文皇帝將改制

創物大崇革正復以君

熏吏部郎詮叙彝倫九

流斯順太和廿二年春

宣武皇帝副光崇正

妙简宫衛復以君為東

朝步兵景明初丁母憂

遂家居歷致毁幾於滅

兼吏部郎诠叙彝伦九
流斯顺太和廿二年春
宣武皇帝副光崇正
妙简宫卫复以君为东
朝步兵景明初丁母忧
还家居表致毁几于灭

五七

性服终朝廷以君胆
思凝果善谋好成临事
发奇前略无滞征君拜
为左中郎将大都督中
山正长史出围伪义阳
城拔凯旋君有协规之

城山為發思性
拔王左奇凝服
颭長中前果終
捉史郎略善朝
君出將無謀廷
有圍大滯好以
惕偽都發成君
規羨督君臨膽
之陽中拜事

效功绩隆盛授龙骧将
军太府少卿临青男忠
勤之称寔显于兹永平
初圣主以辽海戎夷
宣化仁贤肃慎契丹必
也绥接于是除君持节

効功績隆盛授龍驤將
軍太府少卿臨青男忠
勳之稱寔顯於茲永平
初聖主以遼海戎夷
宣化仁賢肅慎契丹必
也綏接於是除君持節

营州刺史将军如故君
轩镳始迈声猷以先庵
盖践疆而温膏均被于
是殊俗知仁荒嵎识泽
惠液达于通遐能润潭
于边服延昌四年以君

营州刺史将军如故君

轩镳始迈声猷以先庵

盖践壃而温膏均被于

是殊俗知仁荒嵎识泽

惠液达于通遐德润潭

于边服延昌四年以君

清政懷柔宣風自遠微
君為征虜將軍太中大
夫方授美任而君嬰疾
連歲遂以熙平二年十
一月廿一日卒於位縉
紳痛惜姻舊咸酸依君

绩行蒙赠左将军济州
刺史加谥曰贞礼也孤
息伯茂衔哀在疚摧号
罔诉泣庭训之崩沉泪
松杨之以树洞抽绝其
何言刊遗德于泉路其

绩行蒙赠左将军济州

刺史加谥曰贞礼也孤

息伯茂衔哀在疚摧骓

罔新泣遊训之匊沉渡

松杨之以树洞抽绝兴

何言刊遗德於泉路其

辞曰

绵我遐胄帝炎之绪爰

庶姬初祖唯尚父曰

日汉荣光继武迈德传

辉儒代举于穆敍方

诞质含灵秉仁岳峻动

六三

智渊明育善以和奖干
以贞响发邦丘翼起槐
庭庆钟盛世皇泽远
融人参彝叙出佐边戎
谋成辕幕绩著军功伪
城飚偃蠢境怀风王

智渊明育善以和辩

以贞響毅邦丘翼起槐

遊慶鍾盛世皇澤遽

鞑入彩彝叙出佐邊戎

謀成辕幕績著軍功偽

城飚偃蠢境懷風王

恩流賞作捍東荒惠沾
海服愛洽辽乡天情
方渥簡爵唯良如何仓
吴国宝沦光白杨晦以
笼云松区杳而烟邃藐
孤叫其崩怨钦宾飒而

恩流賞作捍東荒惠沾

海服愛洽遼鄉天情

方渥簡爵唯良如何仓

吳國寶淪光白楊晦以

籠雲松區杳而烟邃藐

叫其岁窓親賓殿而

垂泪仰层穹而摧号痛尊灵之长秘志遗德兮何陈篆幽石兮深隧鸣呼哀哉

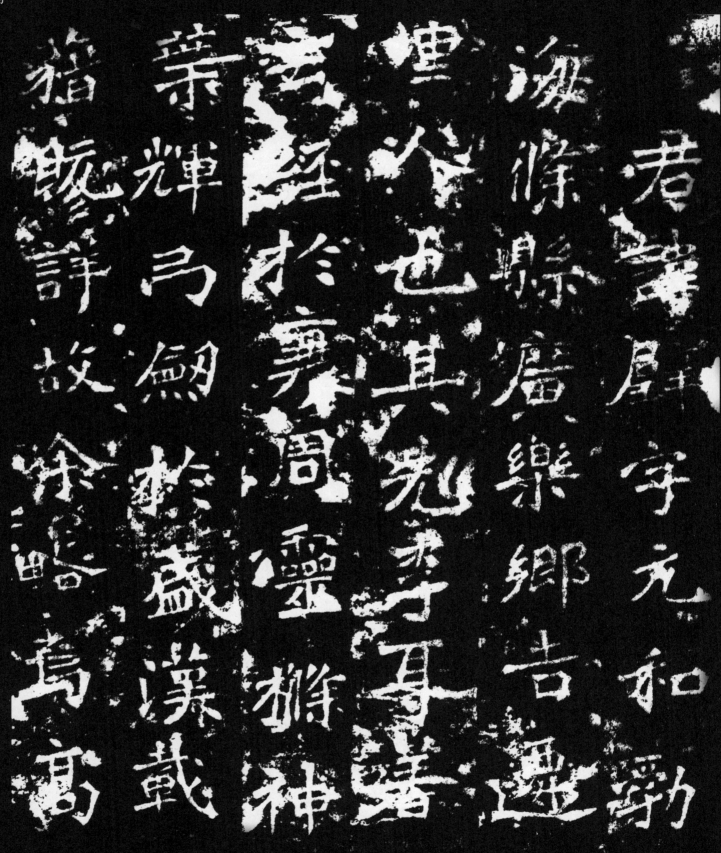

李璧墓志铭
君讳璧字元和勃
海条县广乐乡吉迁
里人也其先李耳著
玄经于衰周灵气神
叶辉弓剑于盛汉载
籍既详故余略焉高

祖司空道协当时行
和州国登翼王庭风
华帝阁曾祖尚书操
履清白鉴同水镜铨
品燕朝声光龙部祖
东莞乘荣违世考齐

祖词空道杨当时行
和州国登翼王遊风

华帝阁曾祖尚书操
履清白鉴同水镜铨

品燕朝声光龙部祖
东莞览枣紫违世考齐

郡养性颐年并连芳
递映维宝相辉君缔
灵结彩维山育性韵
宇端华风量渊远俶
傥不羁魁岸独绝猛
气烟张雄心泉涌艺

郡養性頤年竝連芳
遞映維寶相輝君締
靈結彩維山育性韻
宇端華風量淵遠俶
儻不羈魁岸獨絕猛
氣煙張雄心泉涌藝

因生机学师心晓少
好春秋左氏传而不
存章句尤爱马班两
史谈论事意略[无所
违性严毅简淳言工
赏要善尺牍年十六

曰生机學師心曉少
好春秋左氏傳而不
存章句尤愛馬班兩
史談論事意略無而
遵性嚴毅簡淳言工
賞要善尺牘年十六

出膺州命为西曹从
事十八举秀才对荣
高第入除中书博士
誉溢一京声辉二国
昔晋人失驭群书南
徙魏因沙乡文风北

出膺州命为西曹从
事十八举秀才对策
高第入除中书博士
誉溢一京声辉二国
昔晋人失驭群书南
徙魏因沙乡文风北

七一

缺 高祖

孝文皇帝追悦

淹中遊心禊下觀書

亡洺恨閱不周與為

連和規借見典而齋

主昏迷弥違大意為

中書郎王融思狎淵
雲韻乘琳瑀氣轹江
南聲蘭岱北管調孤
遠鑒賞絕倫遠服君
風遙深紞縞卷在
朝宜借副書轉授尚

中书郎王融思狎渊
云韵乘琳瑀气轹江
南声兰岱北管调孤
远鉴赏绝伦远服君
风遥深紞缟启称在
朝宜借副书转授尚

书南主客郎迁浮阳
太守分竹一邦继辉
千里以母忧去任感
深孺慕服阕中军大
将军彭城王翼陪鸾
驾振旆荆南召君为

驾振旆南召君为
将军彭城王翼陪鸾
深孺慕服阕中军大
千里以母忧去任感
太守分竹一邦继辉
音鸾主客郎迁浮阳

皇子掾参竿戎旅谋
协主襟府□除可空
掾毗赞台阶增徽鼎
味每辞父老申求乡
禄高阳王亲同鲁卫
义齐分陕出镇冀岳

皇子掾参竿戎旅谋
协主襟府□除可空
掾毗赞台阶增徽鼎
味每辞父老申求乡
禄高阳王亲同鲁卫
义齐分陕出镇冀岳

作牧赵燕除皇子别
驾兼护清河勃海长
乐三郡衣锦游乡物
情影附既而谣洛还
私卧侍闲宇京兆王
作蕃海服问鼎冀川

作牧趙燕除皇子別
駕燕護清河勃海長
樂三郡衣錦遊鄉物
情景附既而謠洛還
稚卧侍閒守京兆王
作蕃海服問鼎冀川

君逆鉴祸机潜形河
外镇东李公出军□
北都督六州扫清叛
命复召君兼别驾督
护乐陵郡君心希禄
养复乞史□州频表

君逆鉴祸機潜形於河

外鎮東李公出軍□

北都督六州掃清叛

命復召君名君燕劉

謐樂陵郡君心希禄

養復乞史□州頻表

言朝心未允于时政
出权门事由外戚君
千里遥书群公交辙
坐使诸王情深面讬
寻丁艰穷沉衰乡地
栖游漳里廿余年是

言
朝
心
未
允
于
時
政

出
攉
門
事
由
外
感
君

千
里
遙
書
群
公
交
轍

坐
使
諸
王
情
深
鄉
記

尋
丁
艱
窮
沉
衰
鄉
地

栖
遊
漳
里
余
羊
是

故零员亡次落绪失
源妖贼大乘势连海
右州牧萧王心危悬
施闻君在邦人情敬
忌召兼抚军府长史
加镇远将军东道别

加鎮遠將軍東道別
忌召兼撫軍府長史
施聞君在邦人情敬
右州牧蕭王心危懸
源妖賊大乘勢連海
故零身亡次落緒失

将众裁一旅破贼干
群漳东妖丑望旗鸟
散太傅清河王外膺
上台内荷遗辅权宠
攸归势倾京野妙简
才贤用华朝望召君

将众裁一旅破贼干

群漳东妖丑望旗鸟

散太傅清河王外膺

上台内荷遗辅擢龙

攸归势倾京野妙简

才骑用华朝淫名君

太尉府谘议参军事
献赞槐庭风辉天阁
虽希逸之佐广陵无
以过也天道芒昧报
善无闻不幸遘疾春
秋六十以魏神龟二

太尉府諮議叅軍事
獻黄槐遊風輝天閣
雖希逸之佑廣陵無
以過也天道芒昧報
善無聞不幸遘疾春
秋六十以魏神龜二

太尉府谘议参军事
献赞槐庭风辉天阁
虽希逸之佐广陵无
以过也天道芒昧报
善无闻不幸遘疾春
秋六十以魏神龟二

年岁巳亥春二月辛
亥朔廿一日辛未卒
于洛阳里之宅正光
元年冬十二月廿一
日迁葬冀[州]勃海郡
条县南古城之东冈

年歲巳永春二月辛

永朔廿一日辛未卒

於洽陽里之宅正光

元年冬十二月廿一

日遷窆奠乳海郡

倏縣南古城之東烔

山垄之体义兼迁缺
勒金石于泉阿令声
獣而不灭其辞日
至人窅眇理绝名况
伊君之先江海匪量
潜魂柱下飞声泗上

山龍之體義兼遷缺
勒金石於泉阿令聲
獣而不滅其舜日
至人窅眇理絕名況
伊君之先江海匪量
潜混柱下飛聲泗上

訓丘教僖玄言以暢
靈條神葉傳芳不已
漳海降祥篤生夫子
學貫丘傳藝洞遷史
觀物昭心聞風曉理
賓王流譽升名鸞池

训丘教僖玄言以畅
灵条神叶传芳不已
漳海降祥笃生夫子
学贯丘传艺洞迁史
观物昭心闻风晓理
宾王流誉升名鸾池

齐依江屿魏薄桑湄
荣风未曙云长已知
登员宪省分竹海湄
投影台庭披绣还乡
物情峕附宾友生光
羁击大乘猛气烟张

齐依江澳魏薄桑湄
荣风未曙云长已知
登员宪省分竹海湄
投影台庭披绣遐乡
物情峕附宾友生光
羁斡头隶猛气烟张

献轨宰门槐风增芳
鸣呼天道芒味靡分
空传余庆报善无闻
遥途未亢逸影已沦
骨落青松魂追白云
无常之理义兼山塚

献轨宰门槐风增芳

鸣呼天道芒味靡分

空传余庆报善无闻

遥途未亢逸影已沦

骨落青松魂追白云

无常之理义兼山塚

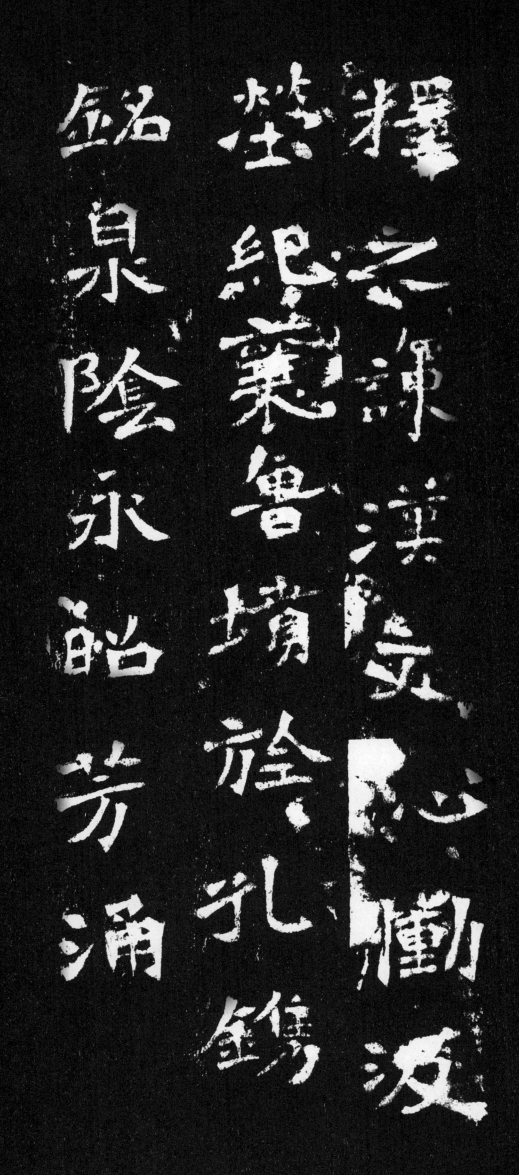

释之献谏汉文心恸汲
茔纪襄鲁坟旌孔镌
铭泉阴永昭芳涌

氏曾曾尚曾
祖祖書祖
親祖燕
廣吏
平部
游

祖雄東莞太守

祖親北平陽氏

父璂

御史中丞

祖雄东莞太守
祖亲北平阳氏
父璂
御史中丞

字佛仁

母潦东公孙氏

齐郡太守

父景仲州主簿

父楚祕書著作

父楚秘书著作
郎
妻荥阳郑氏字
润英

郎

妻滎陽鄭氏字

潤英

父
冀
司
州
都
州

主
簿
息

男
子
貞
年
十
五

息
女
孟
狗
年
十

八
適
滎
陽
鄭
班
豚
息
女
仲
猗
年
十
七

图书在版编目（CIP）数据

　　历代墓志铭．上／刘开玺编著．－－ 哈尔滨 ：黑龙
江美术出版社，2023.2
　　（中国历代名碑名帖原碑帖系列）
　　ISBN 978-7-5593-9054-7

　　Ⅰ．①历… Ⅱ．①刘… Ⅲ．①碑帖－中国－古代
Ⅳ．①J292.2

　　中国国家版本馆CIP数据核字(2023)第001736号

中国历代名碑名帖原碑帖系列——历代墓志铭 上

ZHONGGUO LIDAI MINGBEI MINGTIE YUAN BEITIE XILIE —— LIDAI MUZHIMING SHANG

出 品 人：于 丹

编　　著：刘开玺

责任编辑：王宏超

装帧设计：李 莹 于 游

出版发行：黑龙江美术出版社

地　　址：哈尔滨市道里区安定街225号

邮　　编：150016

发行电话：（0451）84270514

经　　销：全国新华书店

印　　刷：哈尔滨午阳印刷有限公司

开　　本：720mm×1020mm　1/8

印　　张：12

字　　数：98千

版　　次：2023年2月第1版

印　　次：2023年2月第1次印刷

书　　号：ISBN 978-7-5593-9054-7

定　　价：36.00元

本书如发现印装质量问题，请直接与印刷厂联系调换。